U0100782

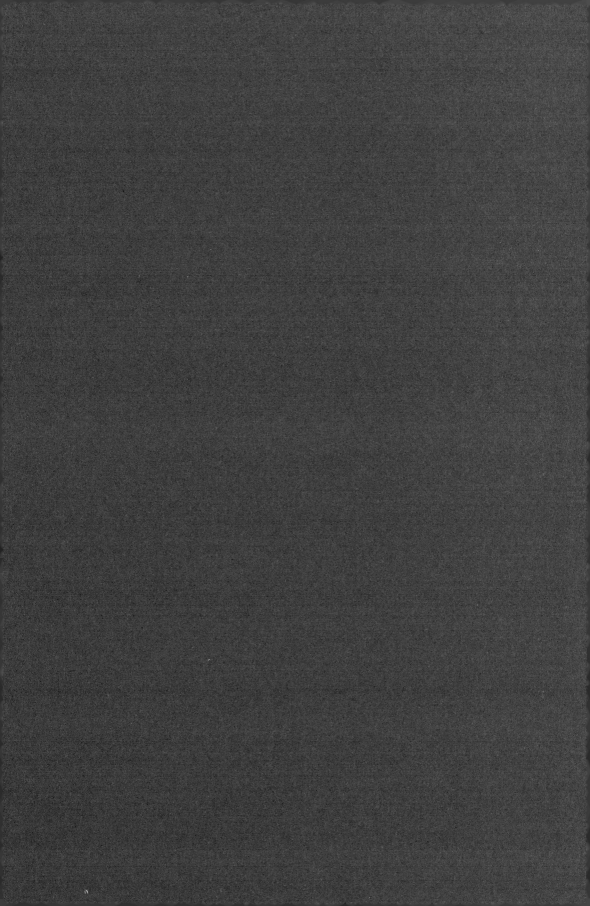

主 编　刘　铮

中国当代摄影图录：王闻博
© 蝴蝶效应 2020

项目策划：蝴蝶效应摄影艺术机构
学术顾问：栗宪庭、田霏宇、李振华、董冰峰、于　渺、阮义忠
　　　　　毛卫东、杨小彦、段煜婷、顾　铮、那日松、曾　璜
　　　　　李　媚、鲍利辉、晋永权、李　楠、朱　炯
项目统筹：张蔓蔓
设　　计：刘　宝

中国当代摄影图录

主编 / 刘铮

WANG WENBO 王闻博

浙江摄影出版社

乡村俱乐部，北京，2018

目　录

沉默地歌唱

文 / 朱炯　北京电影学院副教授、研究生导师

　　三年前第一次看王闻博已经持续了三年的创作项目《默碑》，影像的厚重与摄影师的年轻出乎我的预料。当然，年轻的眼睛背后是一颗激情四射的心，它的力量可以是无限的。这三年间，王闻博并没有停止对废墟工业题材的创作，他的视野不断打开，他的探险不断扩展和深入。王闻博反复奔跑于广阔的北方地区，他镜头的聚焦范围从重型工业区到游乐场，从恢宏的废弃大厂房、大烟囱、大转轮、大剧场到细致入微的残破墙皮、发光玻璃瓶、浑厚铁块和临风飘动的油腻窗帘。王闻博的摄影器材越用越大，对品质的追求越来越高。他会一早带着沉重的设备奔赴百公里外拍摄，晚上带着伤疤、疼痛以及收获的幸福感回来。《默碑》就是在青春饱满的情感和坚韧的追求下一步步积累完成的。

　　王闻博对二十世纪八九十年代的文化有着偏执的热爱。改革开放早期繁荣的传统工业场景，鲜活地扎根在他童年成长的记忆深处，但是成年的他与故地重逢时，却只剩下新能源、新科技的时代浪潮席卷之后，黯然神伤地躺在无名历史河滩上的颓败厂房。时间是历史的车轮，传统工业虽然以超出人们想象的速度退出历史的舞台，但是那些宏伟的、气势庞大的工业建筑与设施，哪怕容颜俱损，却依然不可遮蔽地、突兀地站立着。废墟工厂以一种强烈的生命力创造了另一种视觉文化，召唤着王闻博。

　　如果说向杜塞尔多夫派摄影师致敬是王闻博这组创作的专业起点，那么对废墟美学的追求则是他从无意识感知到自觉思辨的核心理念。在时间动态的轴线上，自誉为战胜了农业文明的工业文明，气势磅礴的工业建筑正是以一种胜利者的姿态傲立在自然空间中的。王闻博却目睹并用影像见证了时间的力量，尽管只是分秒地流逝，钢筋铁骨的腐蚀和水泥森林的坍塌必定需要漫长的时间，但是自然孕育的植物、泥土、灰尘、微生物、流水……编织在一起，如同佛祖的手掌将曾经让人骄傲的胜利纪念碑不动声色地转化为了传统工业文明的墓碑。王闻博采用杜塞尔多夫派"以客观、统一、经过长期思考分析才得到影像的方法"，但他不拘泥于贝歇夫妇的用光、影调等视觉语言，他坚持"纪实"，总是怀着崇敬的心投入到废墟庞大的身躯中。他仔细地构图，认真地通过曝光寻找影调。王闻博将被遗弃的死地拍摄成了充满故事的辉煌世界，沉默的机器，展现出曾经的喧哗和饱满的生产动力。他的照片中有光影在无声地诉说生动的历史，有影调在沉默地歌唱消逝的人的灵魂。王闻博的《默碑》展现出废墟的惊颤之美，并在生与死、繁华与凋落、美与丑这些矛盾对立的哲学理念层面上展开思辨。

　　2019 年的今天，工业废墟题材在景观摄影泛滥的中国摄影界已经不足以吸引话题了，而杜塞尔多夫派也快要成为传统工业文明的缩影。王闻博做了六七年的长期项目，显然无法逐风追浪。他只是用相机与时间赛跑，尽可能地寻找并拍摄废墟遗址。《默碑》作品中的很多场地与设施都已经被拆除或改造。废墟之美就留存在王闻博给我们提供的这份充满情感的工业文明档案中。

<div align="right">2019 年夏于北京。</div>

《默碑》系列
2012—2018

　　此系列作品的拍摄始于 2012 年，结束于 2018 年，使用的是 6 厘米 ×7 厘米中画幅相机与 4 英寸 ×5 英寸大画幅相机，使用的胶片为柯达 Ektar100 与少量反转片。

　　作品的拍摄灵感是来自于我的家乡，她是二十世纪八十年代建立的工业城市，现早已没落并留下了大量的废弃工厂与其他类型的工业建筑。我本人对于二十世纪八九十年代具有艺术价值的旧事物较为痴迷，也可以说我是个念旧的人；再者，作为一个致力于纪实类摄影的摄影爱好者与学生，种种契机驱使我去创作这部作品，并在家乡部分拍摄完成后辗转于河南、北京、山东、河北、天津等地，记录了具有北方工业体系特色的废弃剧院、兵工厂、酿酒厂、粮仓、水泥厂、炼钢厂等，拍摄底片 1000 余张。

　　在拍摄的过程中，我意识到，虽然旧式的工业已被现代工业所取代，但作为那个时代的见证，这些工业"遗作"是不应该被忘记的：一方面它作为人类文明进程的一部分，可令我们反思工业与自然环境的关系；另一方面，这些建筑作为工业文明的产物，留下了工业特有的设计美感与对称性，这也是值得我们去记录与研究的。尤其，当它们经历长年累月的"人为使用痕迹"与荒废数十年后留下的"自然侵蚀痕迹"两者结合后所呈现的样貌，是带有人与自然双重意志合作下所创造出的艺术作品，在我的眼里，它们不仅不是破败不堪的废墟，相反，它们是散发着人性与自然的神圣光辉的殿堂。

<div align="right">2019 年春于北京电影学院</div>

造纸厂，北京，2017

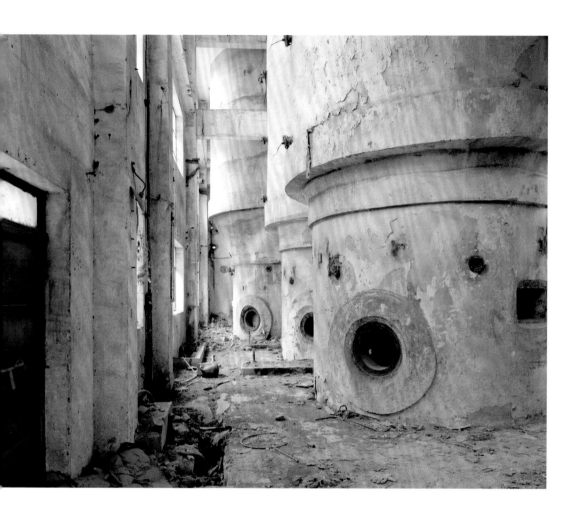

造纸厂，北京，2017

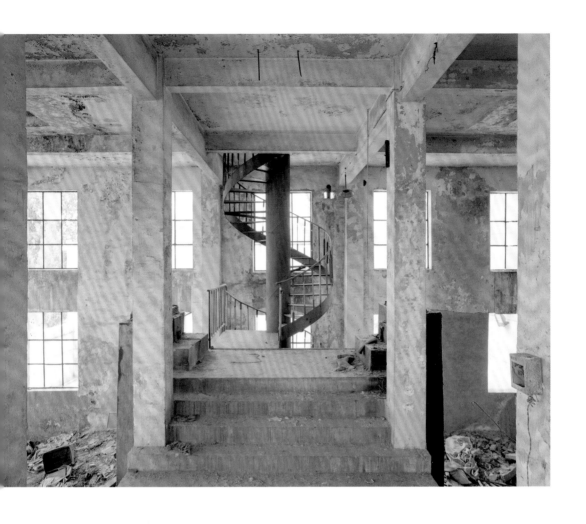

化工厂，北京，2017

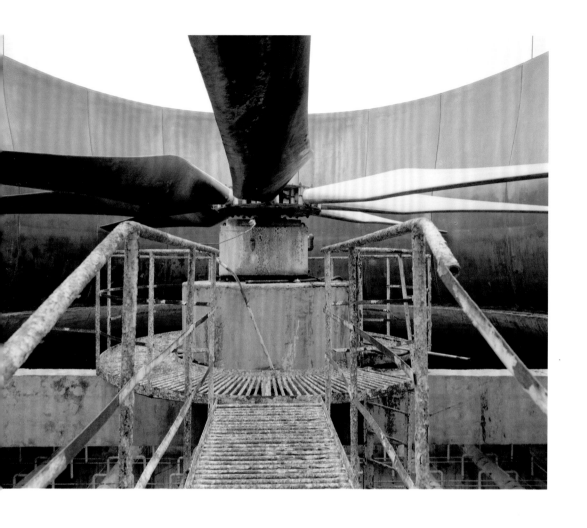

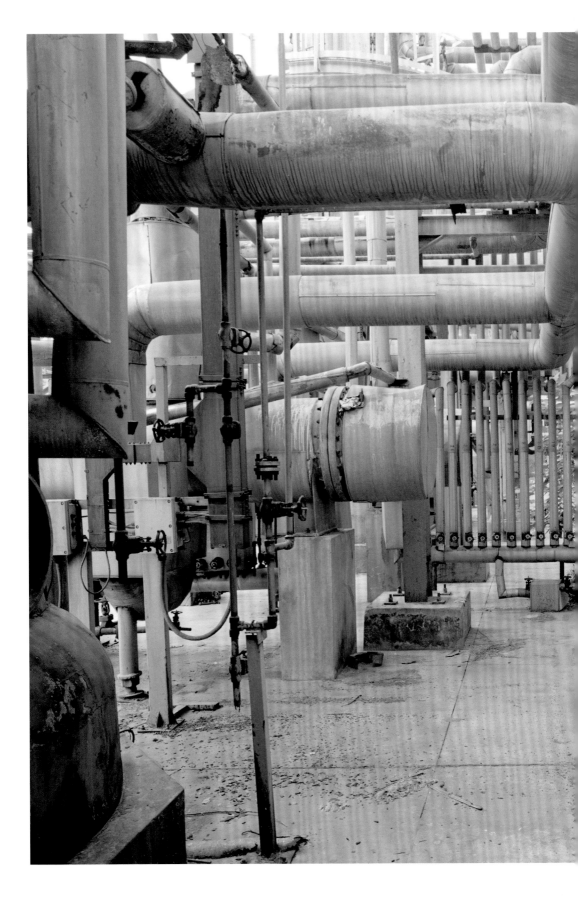

化工厂，北京，2017

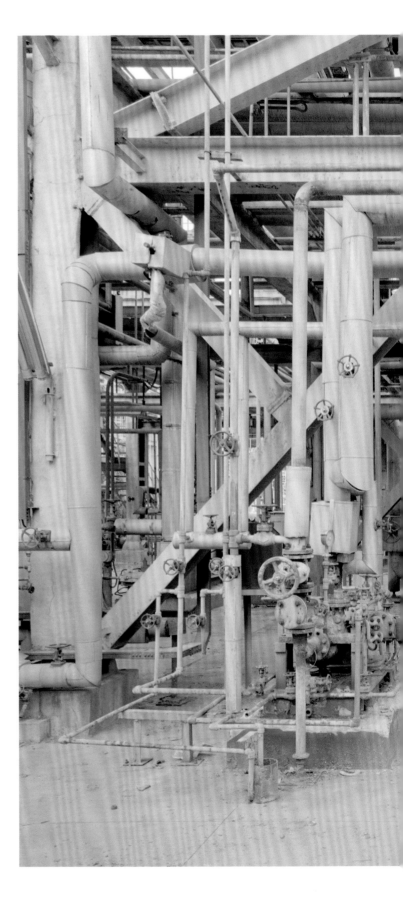

化工厂，北京，2017

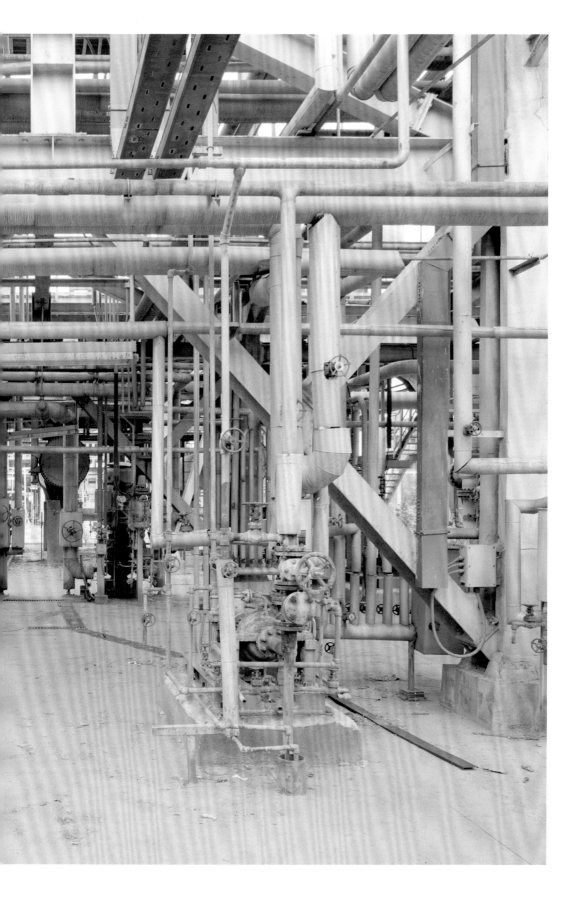

化工厂, 北京, 2017

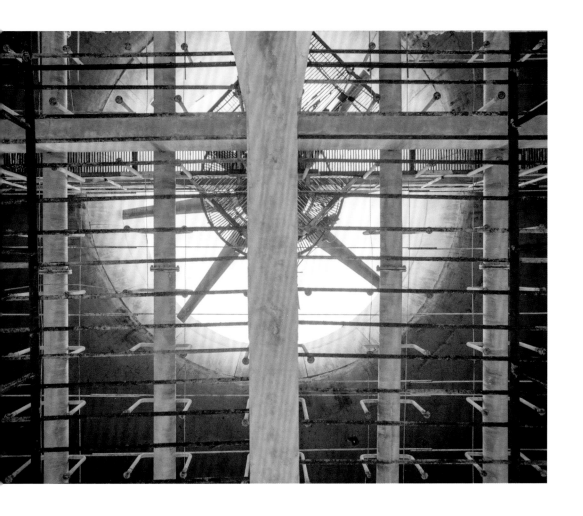

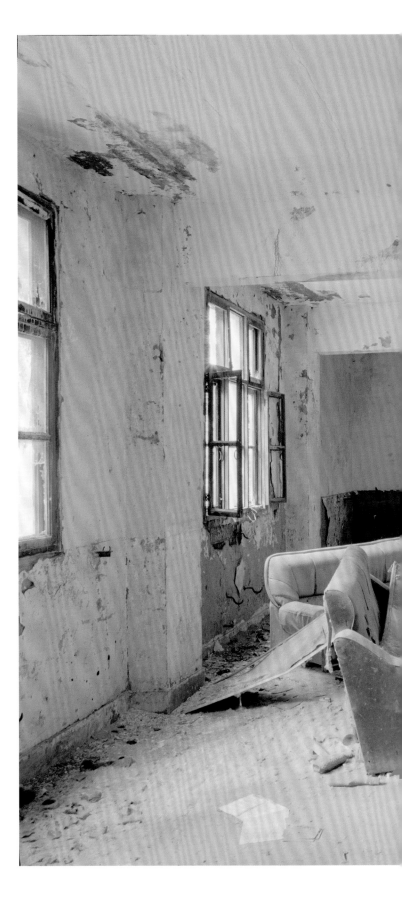

兵工厂 / 仰韶酒厂，河南，2017

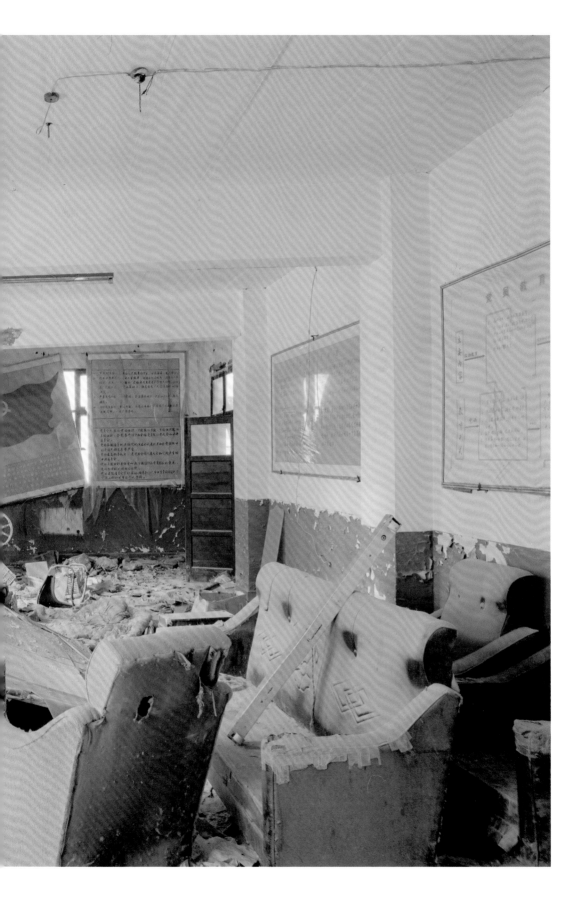

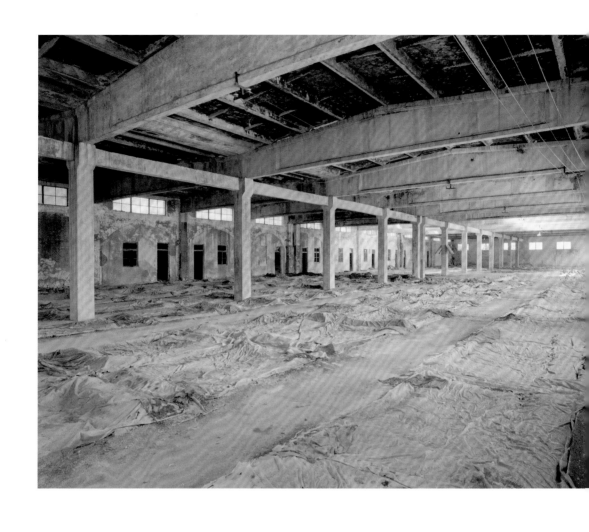

兵工厂 / 仰韶酒厂，河南，2017

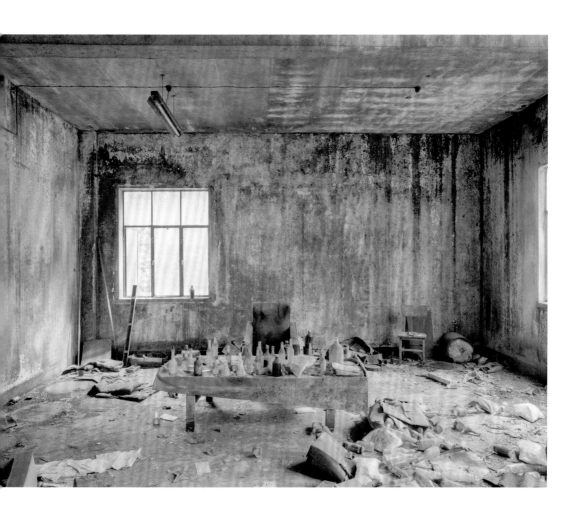

兵工厂 / 仰韶酒厂，河南，2017

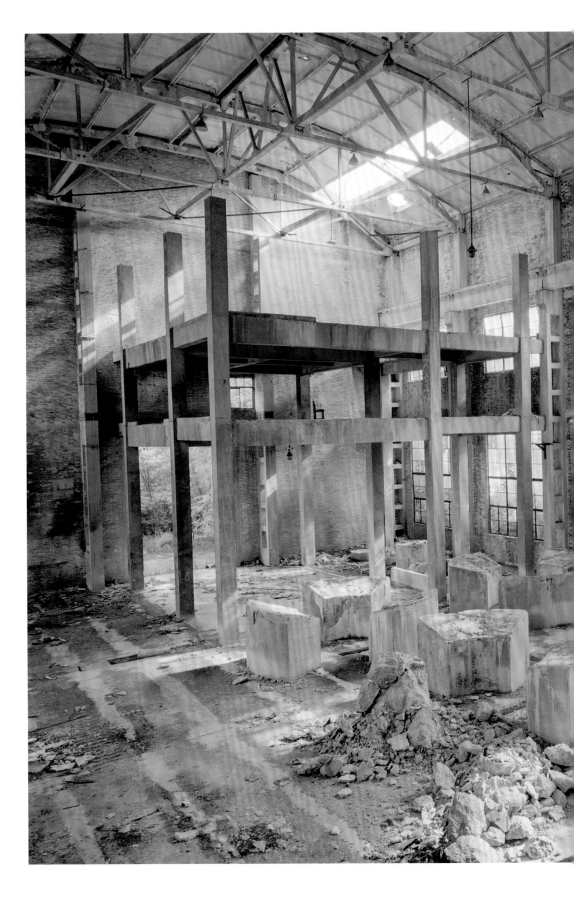

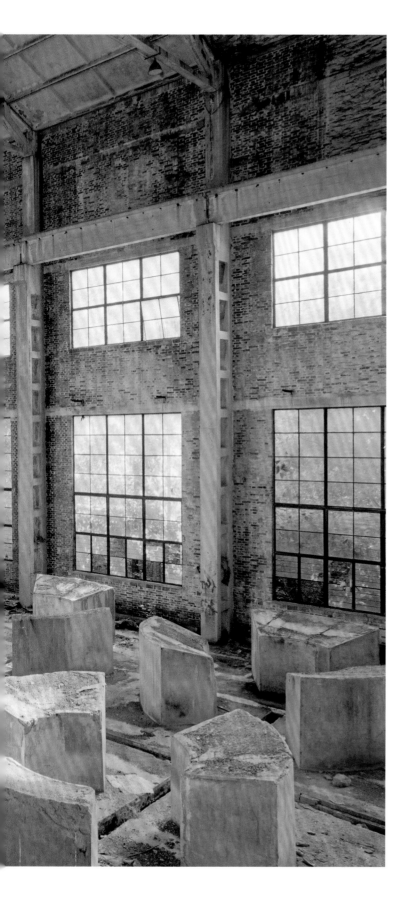

兵工厂／仰韶酒厂，河南，2017

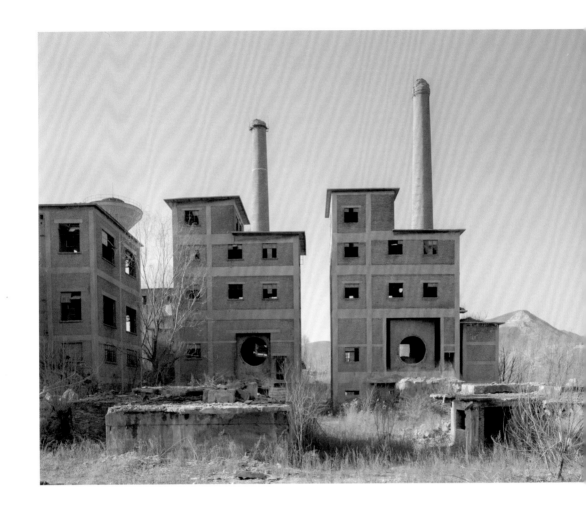

水泥厂，河南，2017

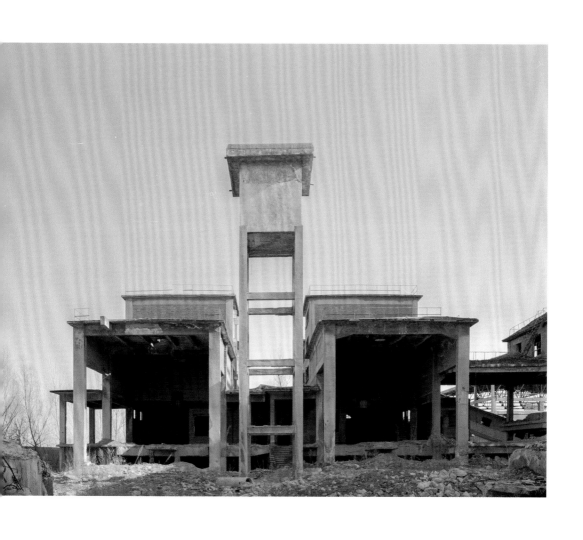

水泥厂，河南，2017

游乐园，北京，2017

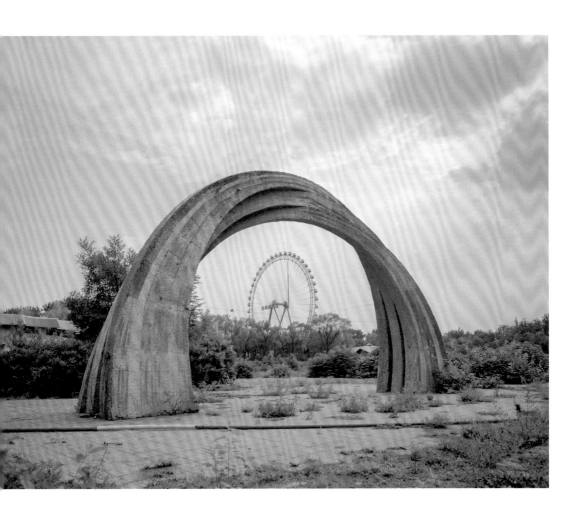

游乐园，北京，2017

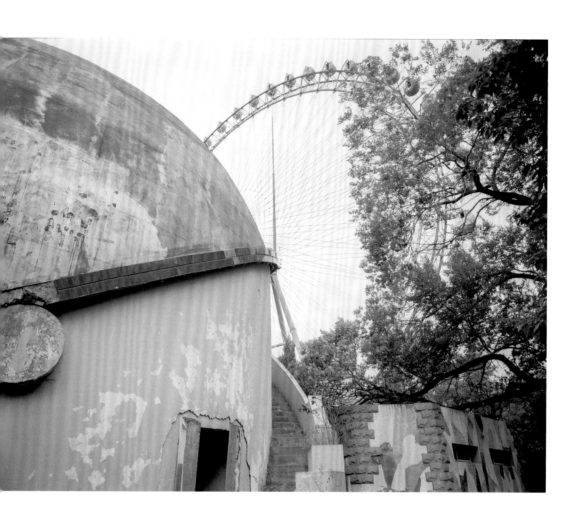

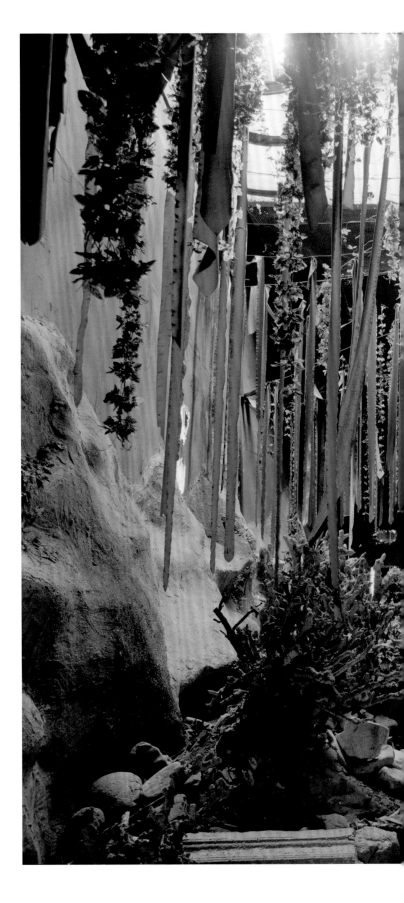

游乐园，北京，2017

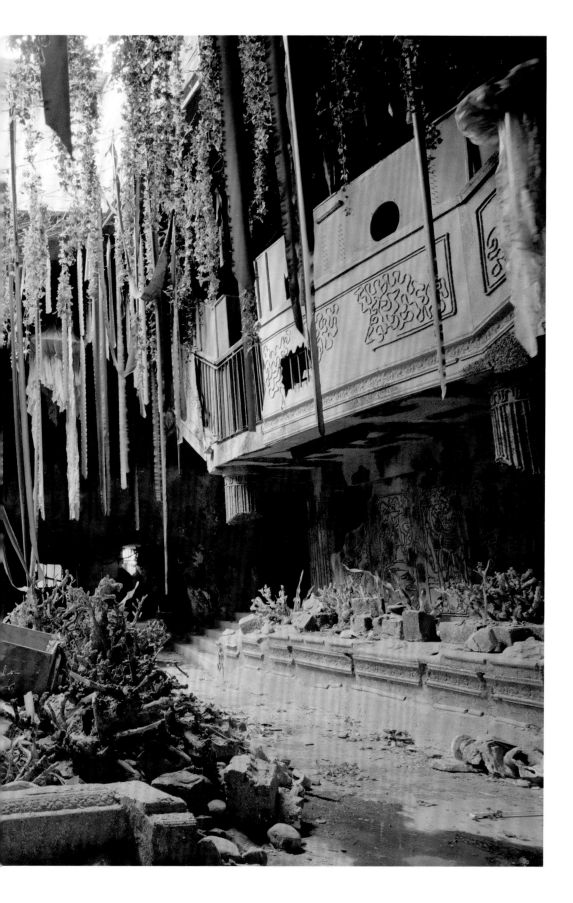

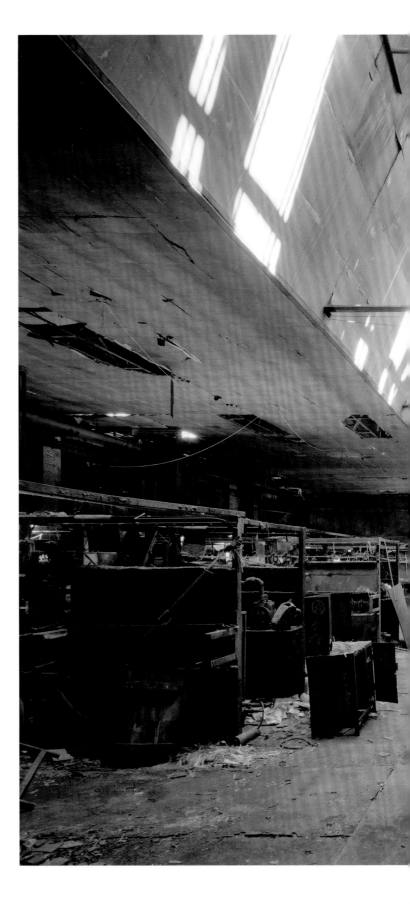

暖瓶厂，北京，2018

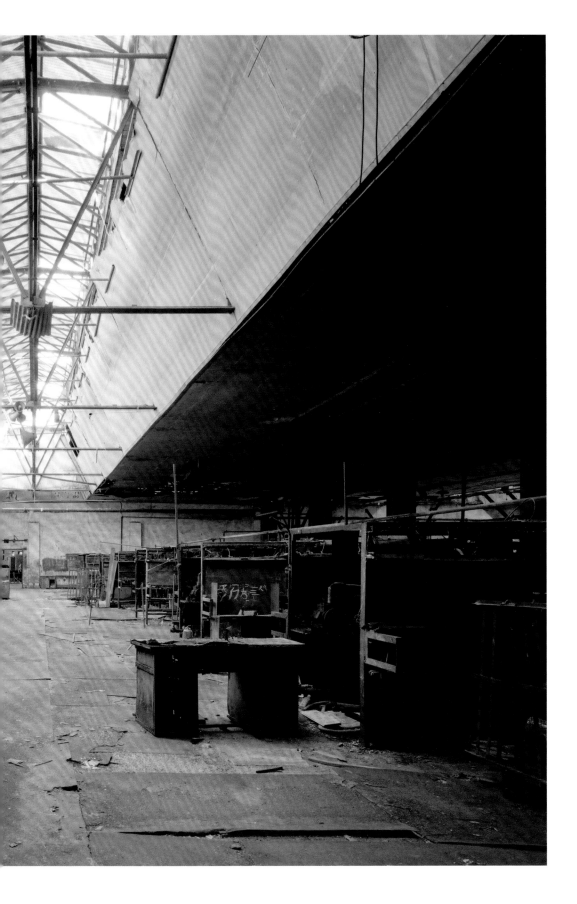

暖瓶厂，北京，2018

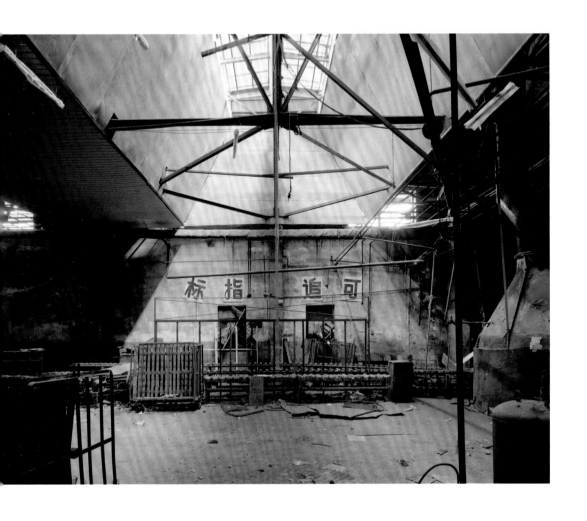

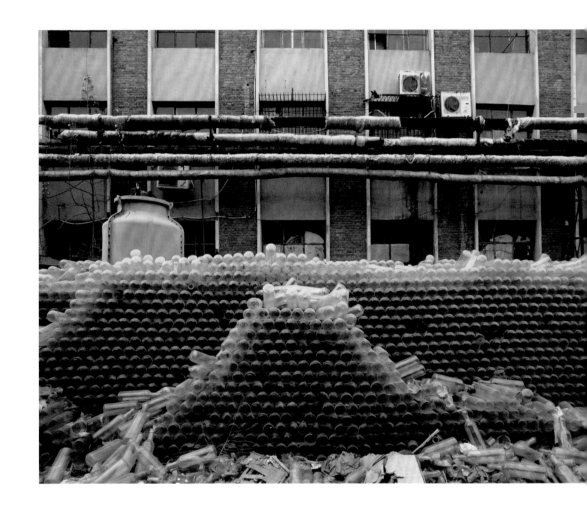

暖瓶厂，北京，2016

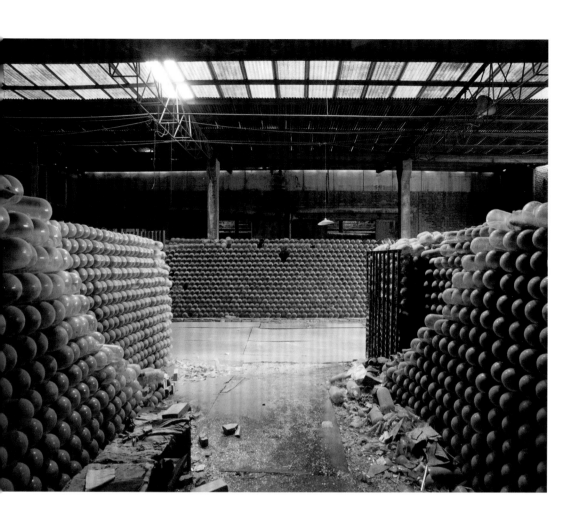

暖瓶厂，北京，2016

玻璃厂，北京，2016

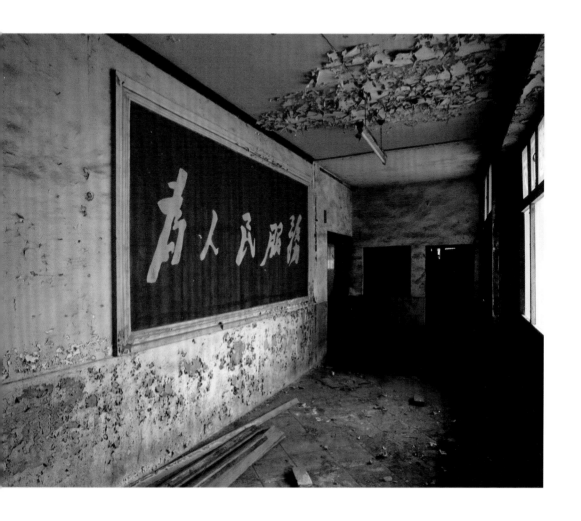

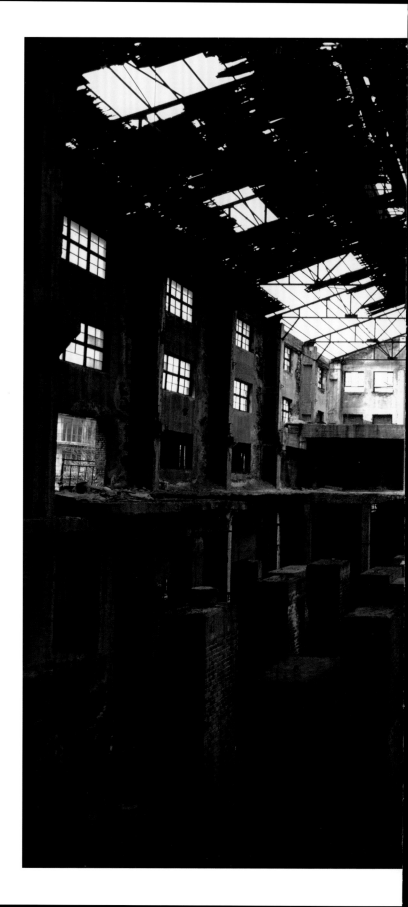

玻璃厂，北京，2016

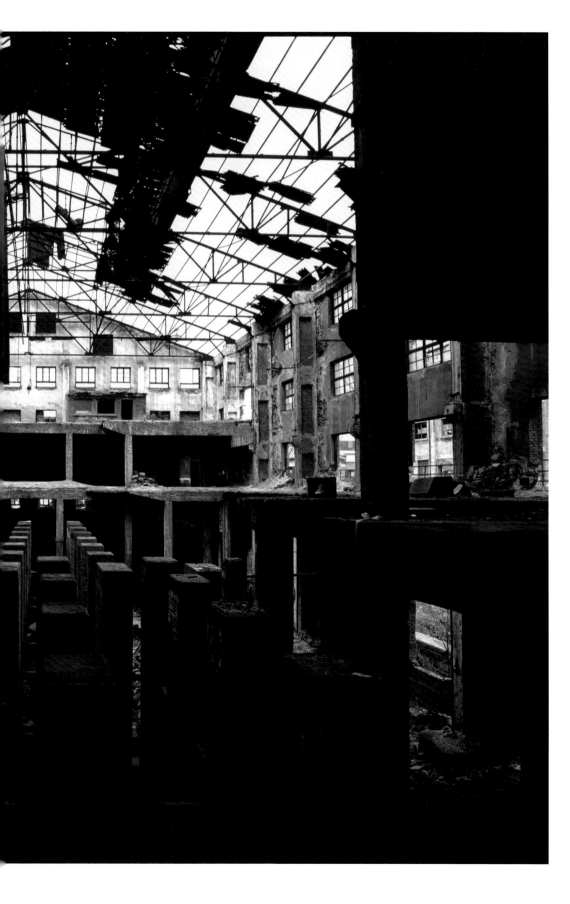

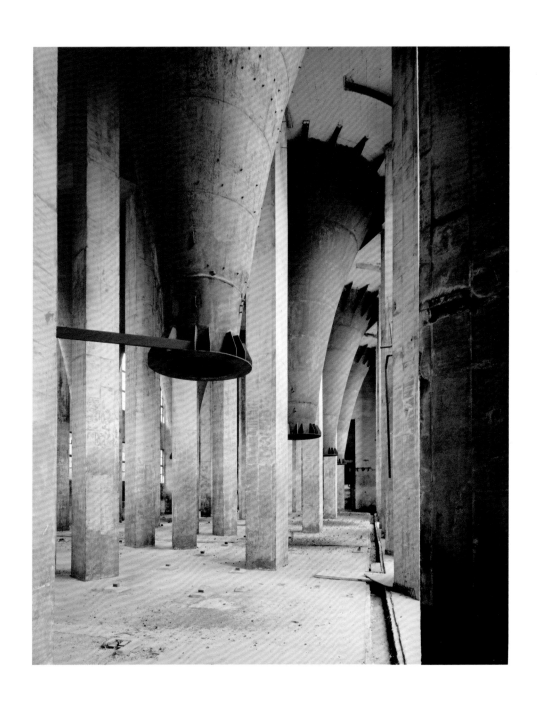

焦化厂，北京，2018

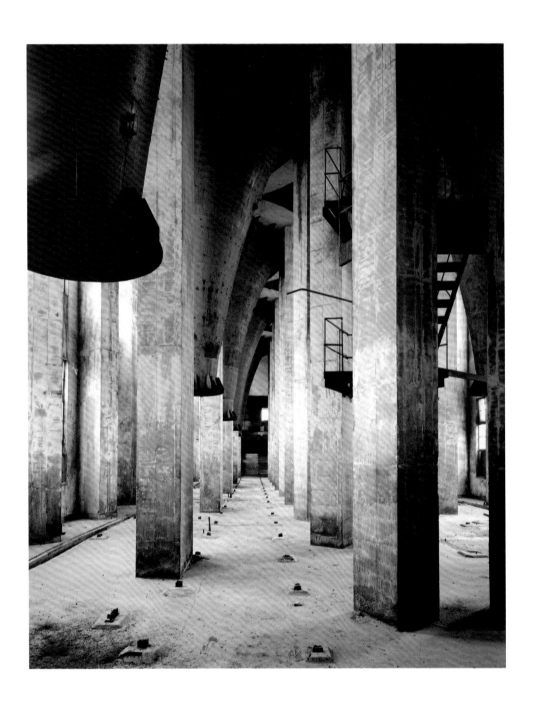

焦化厂，北京，2018

焦化厂，北京，2018

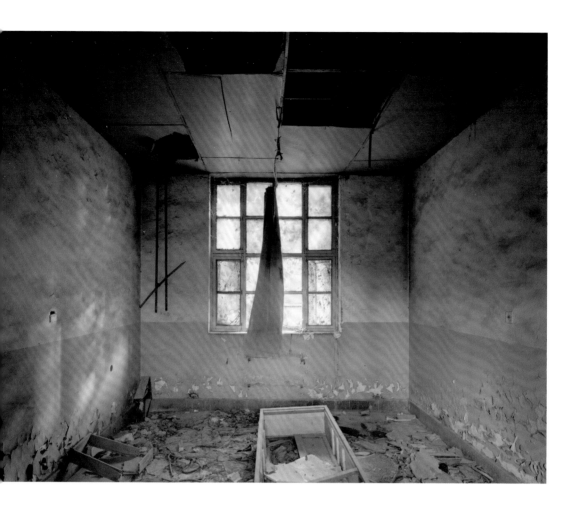

焦化厂，北京，2018

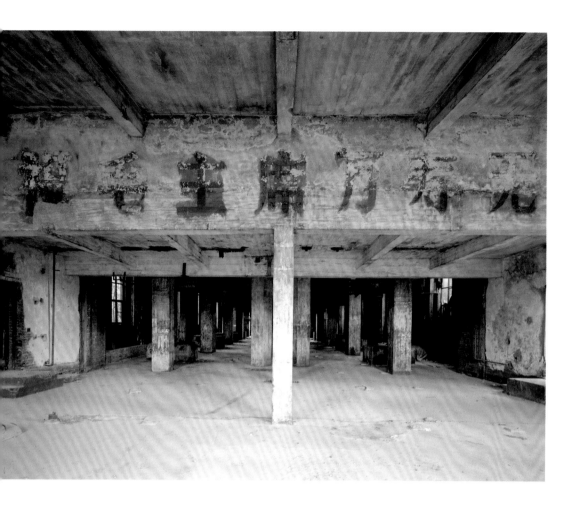

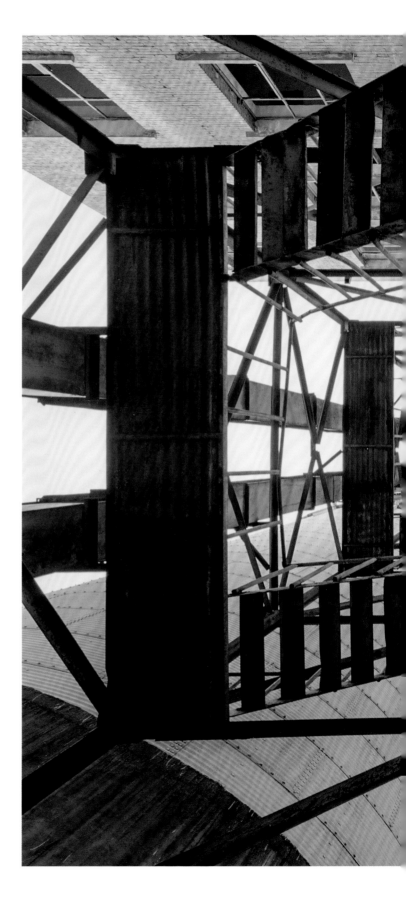

粮仓, 北京, 2017

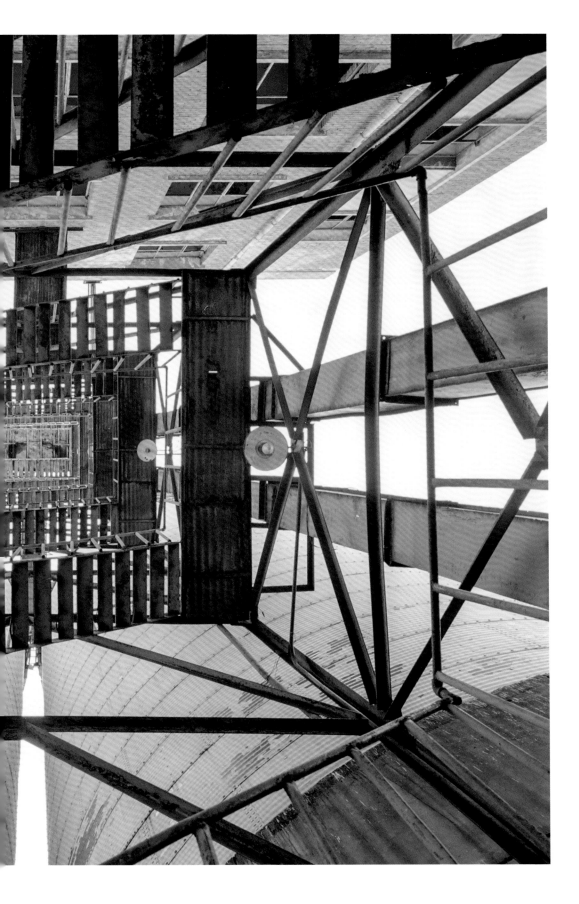

粮仓，北京，2017

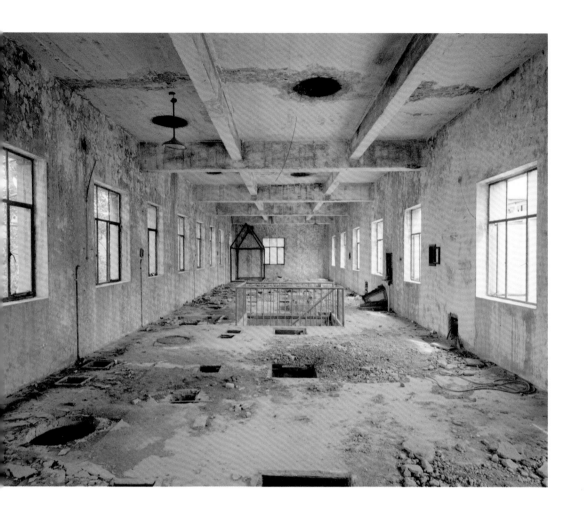

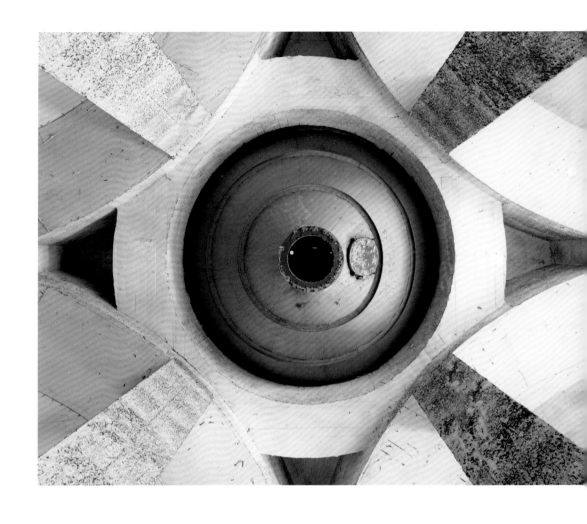

粮仓，上海，2017

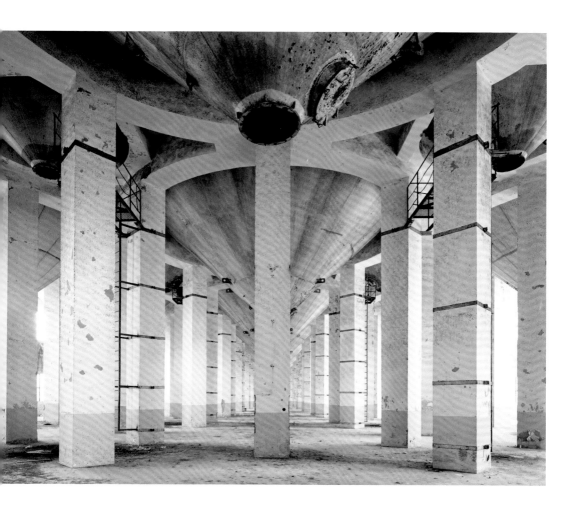

粮仓，上海，2017

兵工厂，北京，2016

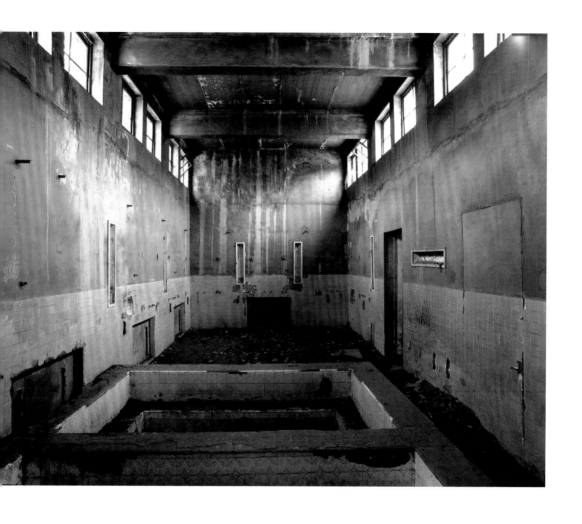

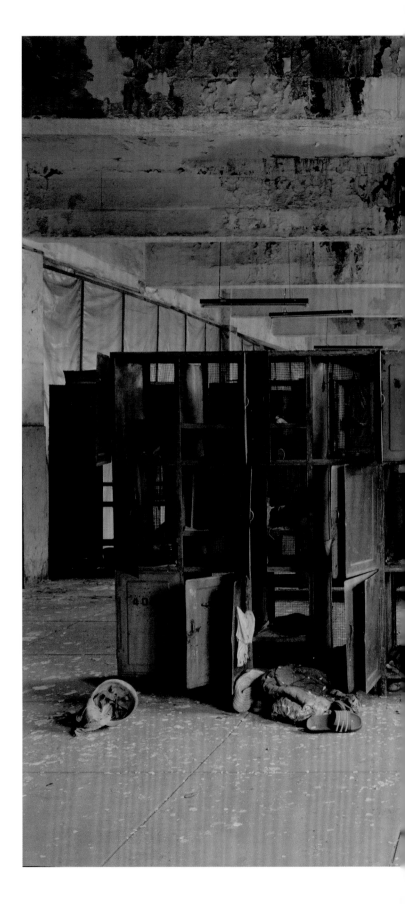

煤矿，北京，2017

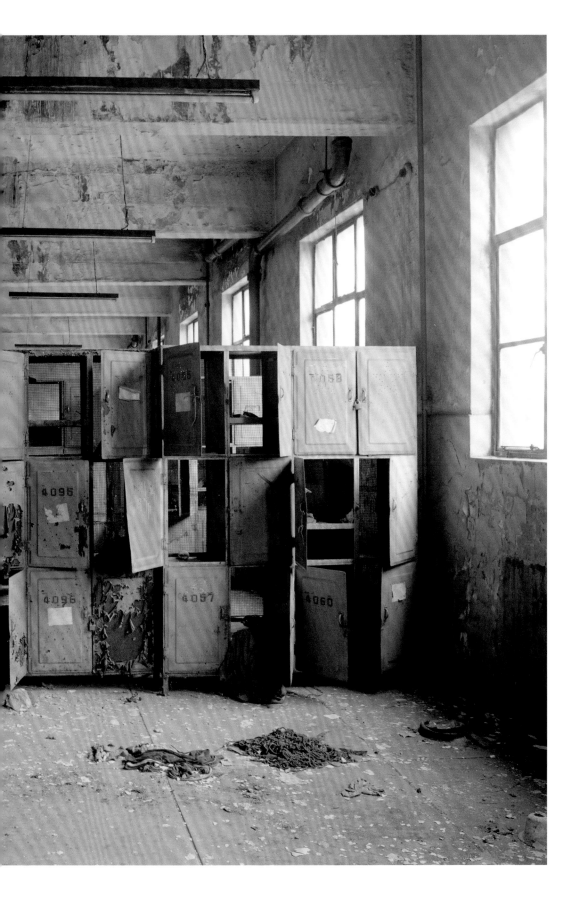

铝材厂，北京，2017

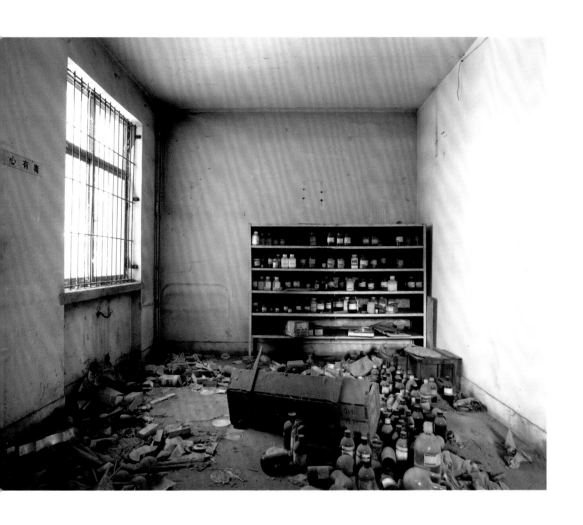

铝材厂，北京，2017

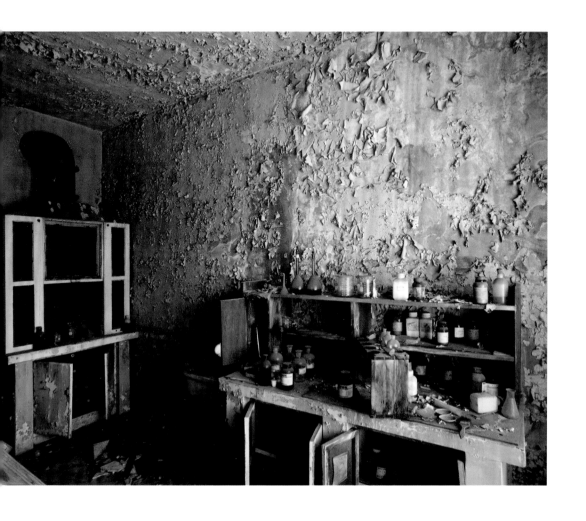

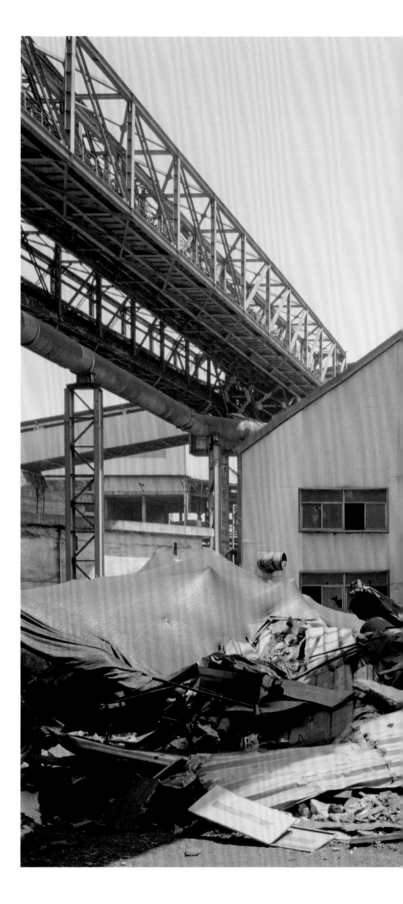

钢铁厂，济南，2017

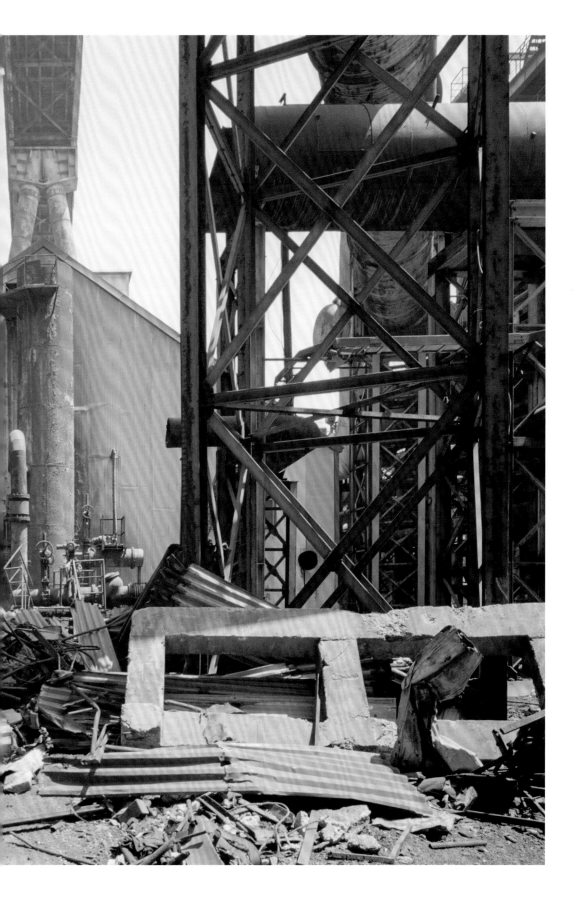

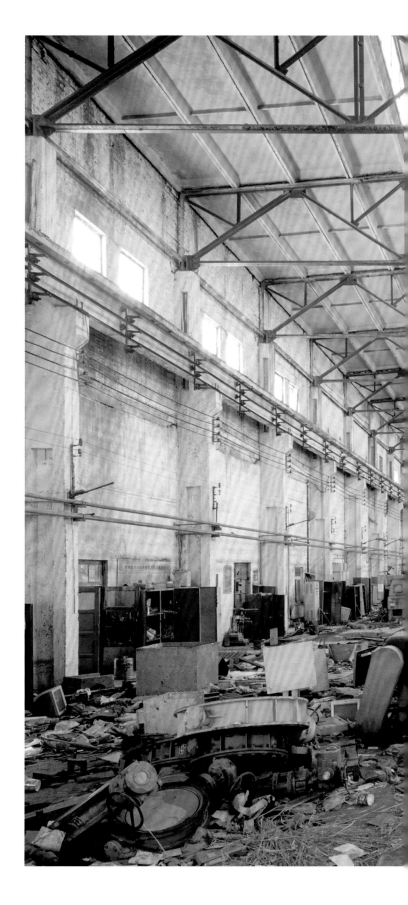

钢铁厂，济南，2017

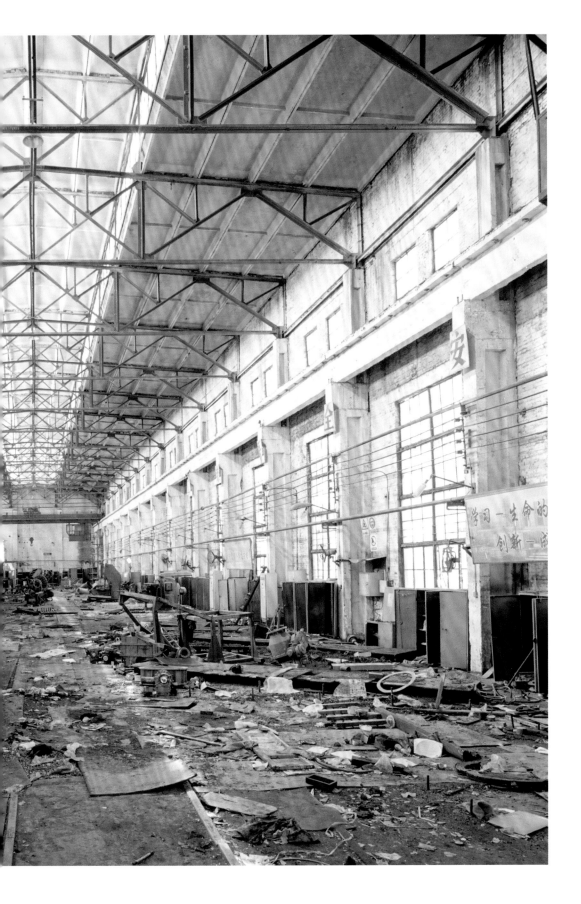

钢铁厂，济南，2017

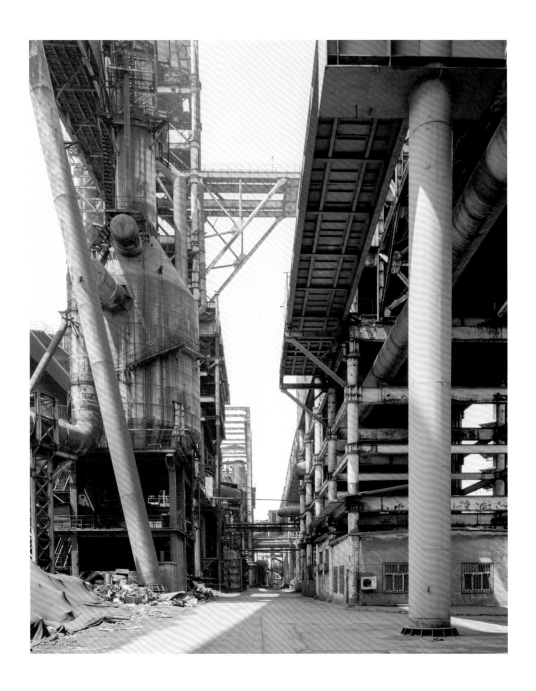

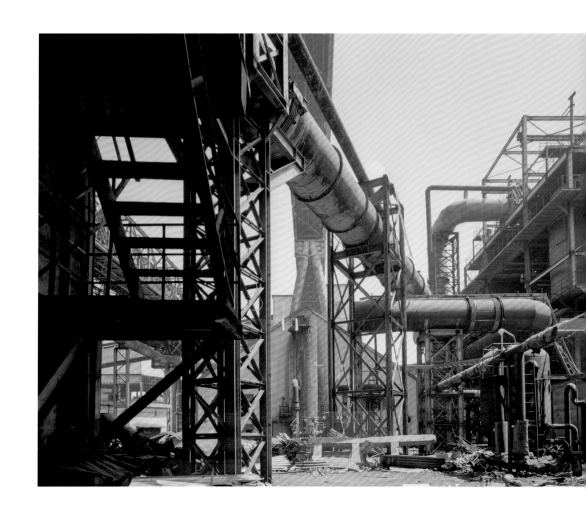

钢铁厂，济南，2017

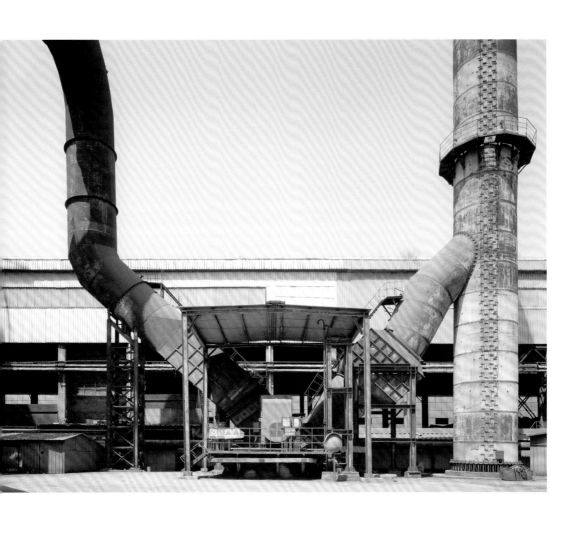

钢铁厂，济南，2017

钢铁厂，北京，2016

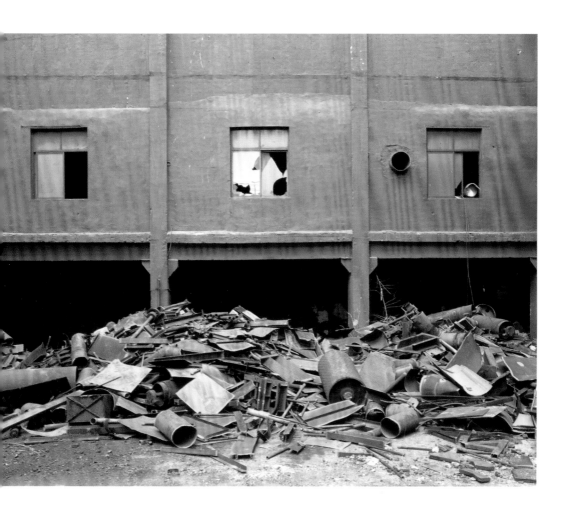

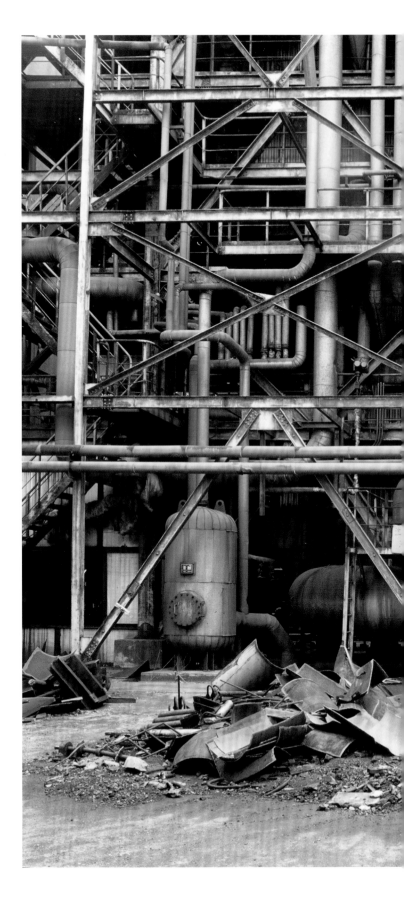

钢铁厂，北京，2016

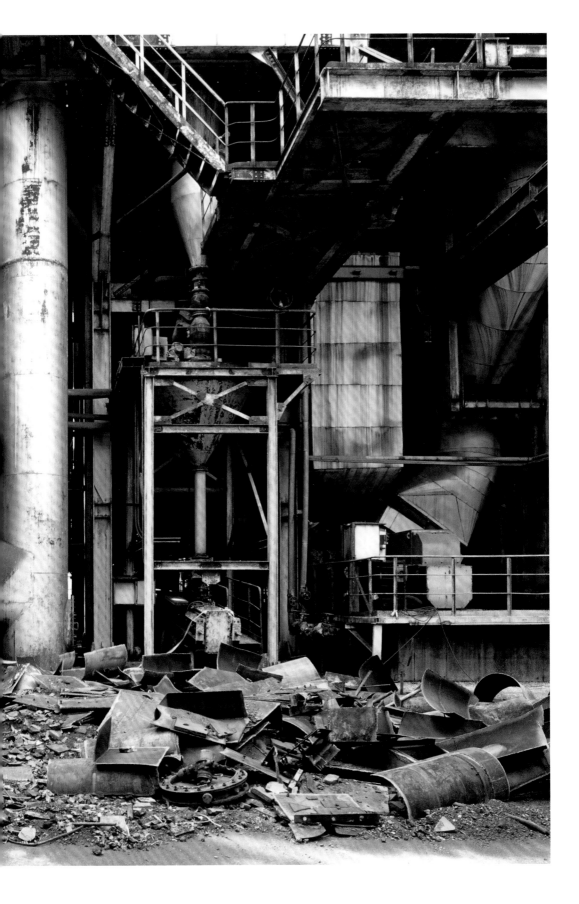

钢铁厂，北京，2016

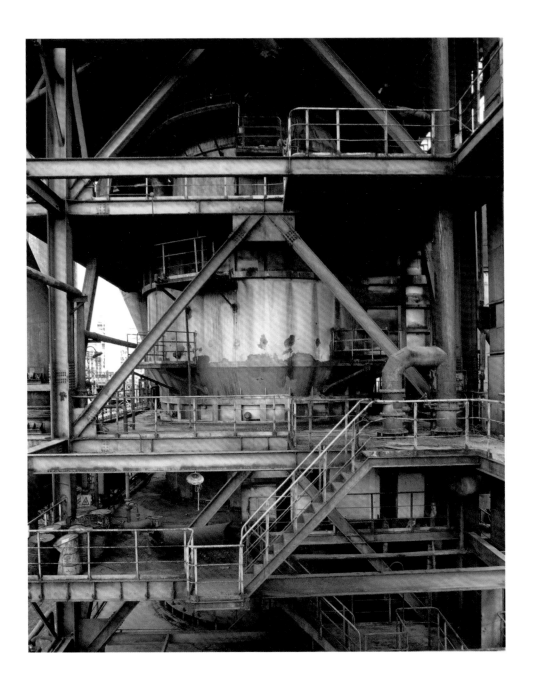

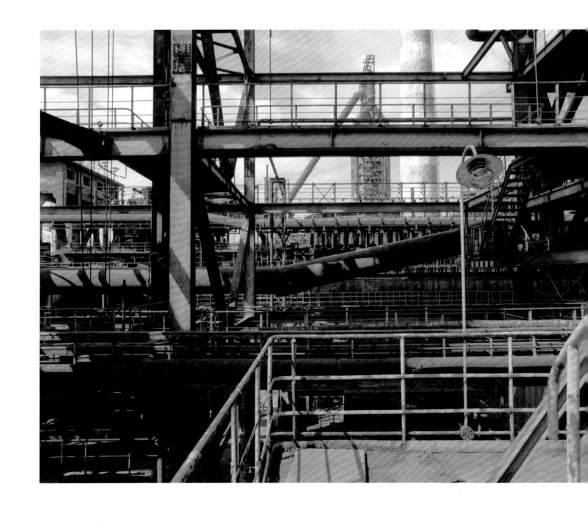

钢铁厂，北京，2016

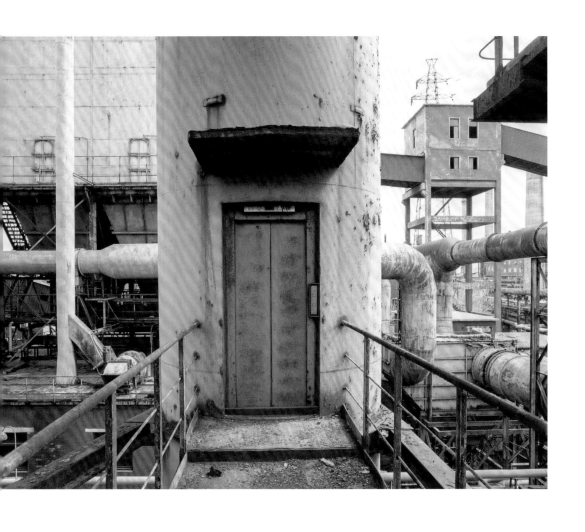

钢铁厂，北京，2016

钢铁厂，北京，2016

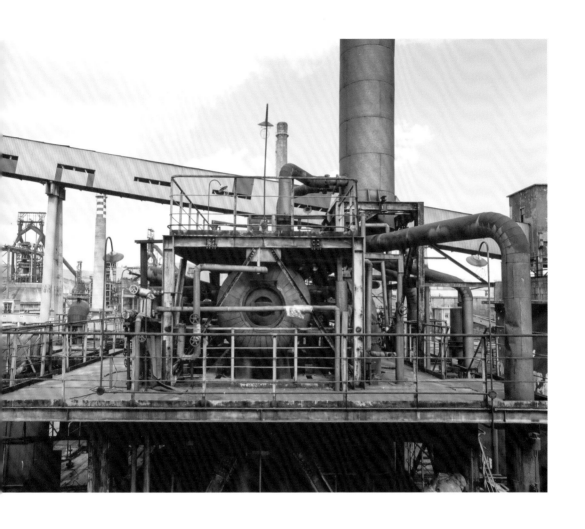

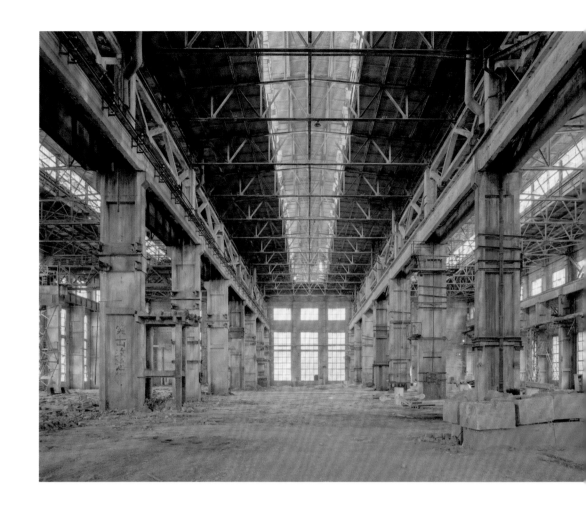

钢铁车间，北京，2017

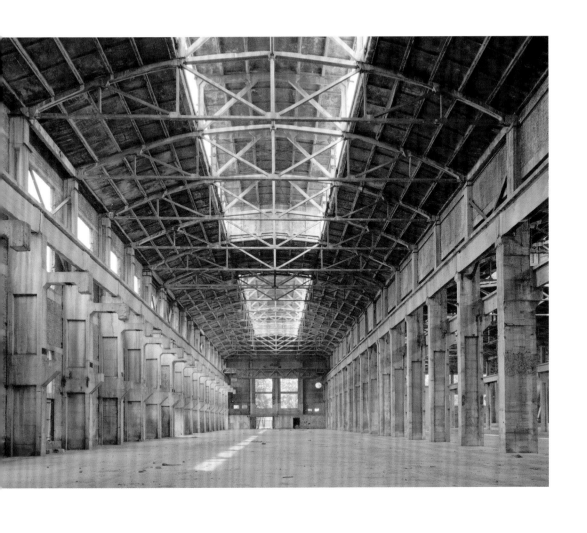

钢铁车间，北京，2017

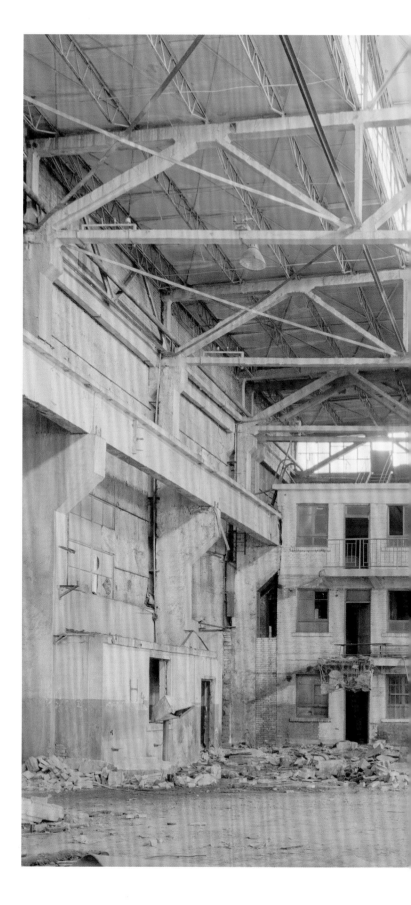

钢铁车间,北京,2017

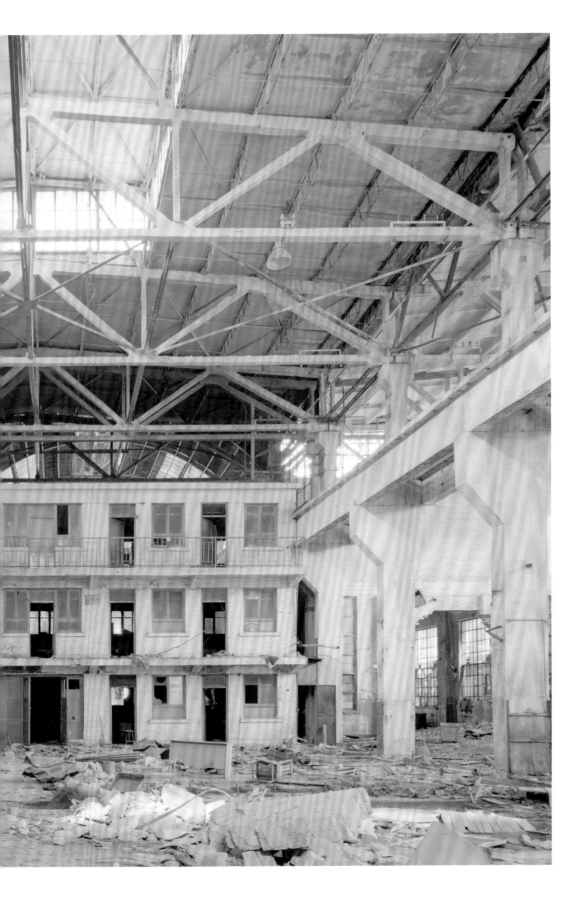

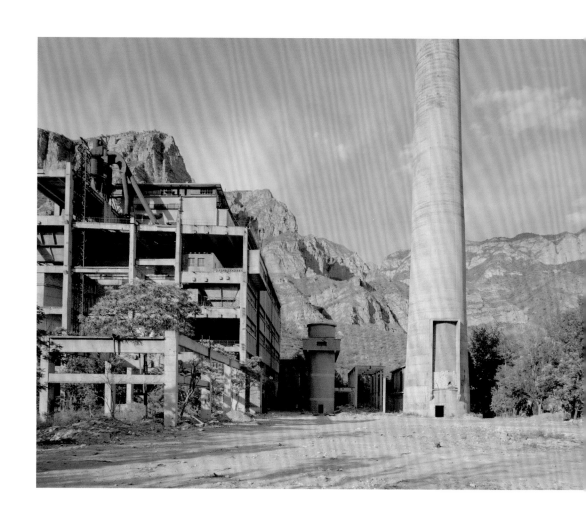

发电厂，北京，2017

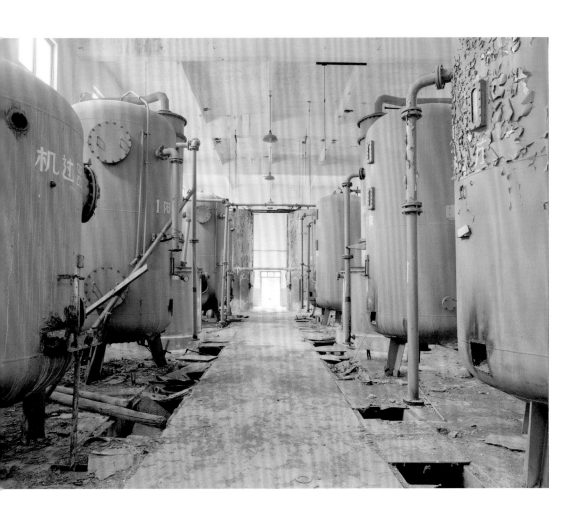

发电厂，北京，2017

飞机残骸，北京，2017

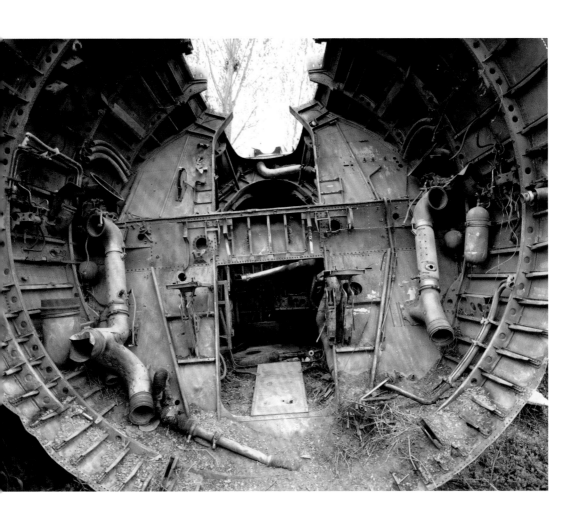

飞机残骸，北京，2017

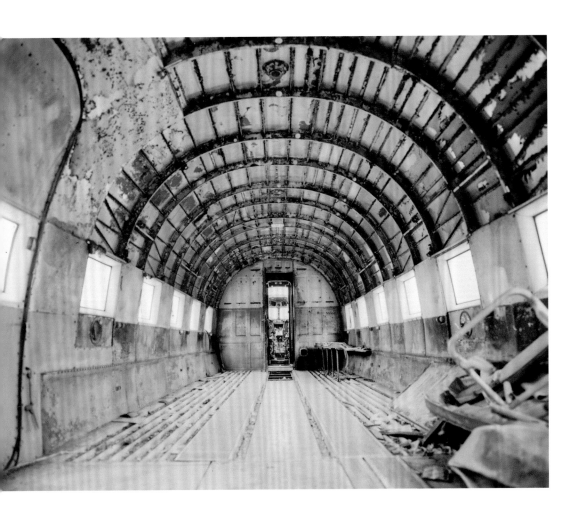

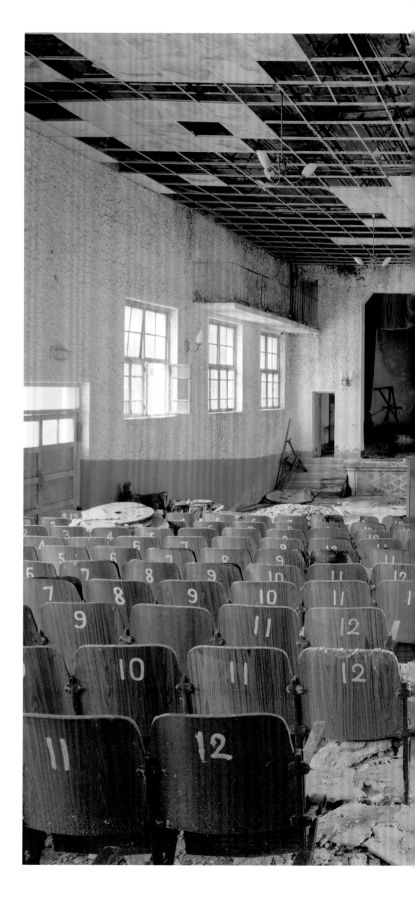

乡村俱乐部，北京，2018

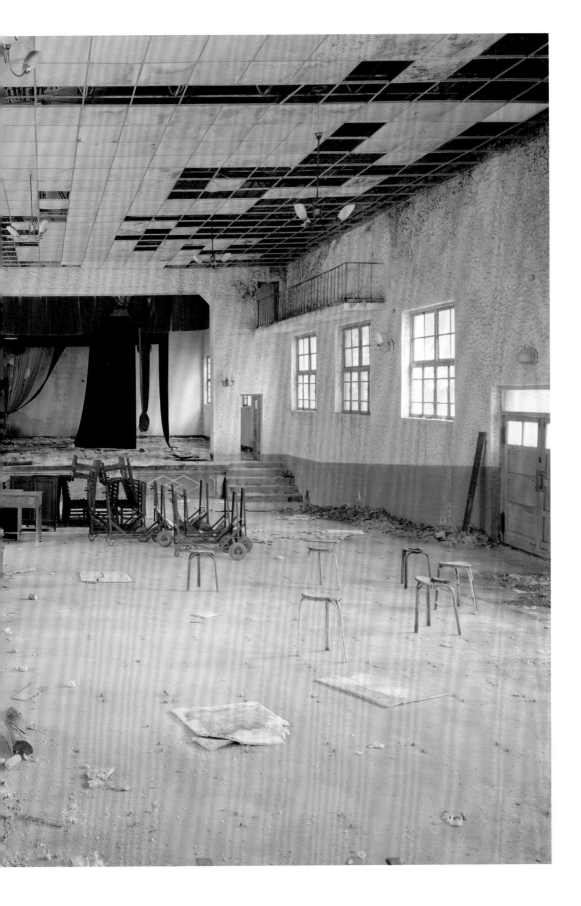

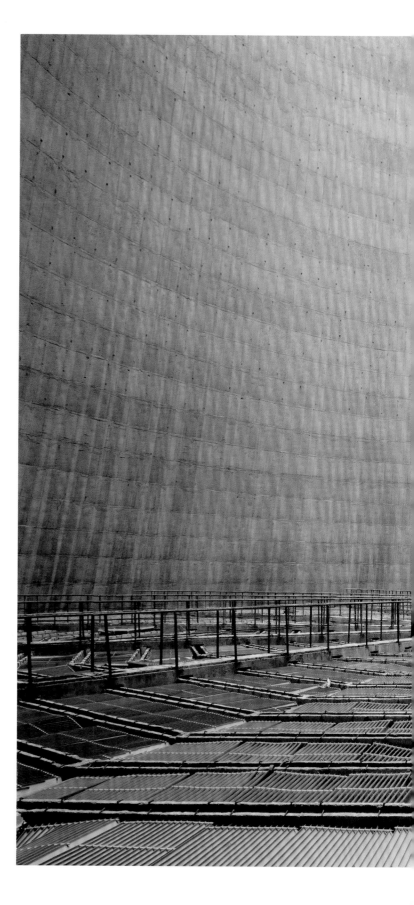

冷却塔，北京，2018

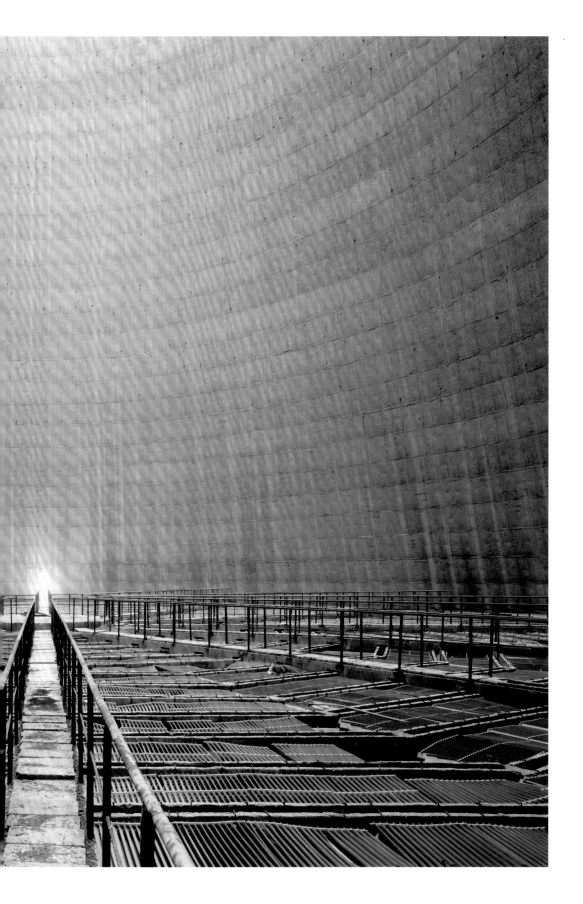

责任编辑: 程　禾
文字编辑: 任　力
责任校对: 朱晓波
责任印制: 朱圣学

图书在版编目（ＣＩＰ）数据

中国当代摄影图录 . 王闻博 / 刘铮主编 . -- 杭州：
浙江摄影出版社 , 2020.1

ISBN 978-7-5514-2796-8

Ⅰ . ①中… Ⅱ . ①刘… Ⅲ . ①摄影集 – 中国 – 现代
Ⅳ . ① J421

中国版本图书馆 CIP 数据核字 (2019) 第 277782 号

中国当代摄影图录

王闻博

刘　铮　主编

全国百佳图书出版单位
浙江摄影出版社出版发行

　　　地址: 杭州市体育场路 347 号

　　　邮编: 310006

　　　电话: 0571-85151082

　　　网址: www.photo.zjcb.com

制版: 浙江新华图文制作有限公司

印刷: 浙江影天印业有限公司

开本: 710mm×1000mm　1/16

印张: 6

2020 年 1 月第 1 版　　2020 年 1 月第 1 次印刷

ISBN 978-7-5514-2796-8

定价: 138.00 元